CATALOGUE RAISONNÉ,

DES TABLEAUX, DIAMANS, Bagues de toute espéce, Bijoux & autres Effets provenant de la Succession de feu Monsieur CHARLES GODEFROY, Banquier & Joüaillier.

Par E. F. GERSAINT.

Cette Vente coumencera le Lundi de la Quasimodo 22. Avril 1748. & continuera les jours suivans sans interruption, dans les Salles du Couvent des Grands Augustins.

A PARIS,

Chez { PIERRE PRAULT, Quay de Gêvres;
{ JACQUES BARROIS, Quay des Augustins.

———————————

M. DCC. XLVIII.

LISTE
DES CATALOGUES
DRESSÉS
Par E. F. GERSAINT,

Depuis l'année 1736.

CATALOGUE Raisonné de Coquilles, Insectes, Plantes Marines, & autres Curiosités naturelles, en 1736.

—— D'une collection considérable de Curiosités de différens genres, &c. en 1737.

—— Des diverses Curiosités du Cabinet de M. QUENTIN DE LORENGERE, &c. en 1744.

—— D'une collection considérable de diverses Curiosités en tout genre, contenuës dans les Cabinets de M. BONNIER DE LA MOSSON, en 1744.

—— Des différens Effets curieux & rares, contenus dans le Cabinet de M. le Chevalier DE LA ROQUE, en 1745.

—— Des Bijoux, Porcelaines, Lacqs, Tableaux, Desseins, &c. provenant de la Succession de feu M. ANGRAND, Vicomte de FONSPERTUIS, en 1747.

—— Des Tableaux, Diamans, Bagues de toute espèce, Bijoux, &c. provenant de la Succession de M. CHARLES GODEFROY, Banquier, en 1748.

AVERTISSEMENT

ON a cru qu'il ne seroit pas hors de place d'instruire les Curieux de l'occasion qui donne lieu à la Vente des Tableaux qui sont insérés dans ce Catalogue. Feu M. CHARLES GODEFROY Banquier, à la Succession duquel le fonds de ces Tableaux appartient, avoit mis sa confiance dans feu M. Godefroy le Peintre, qui demeuroit dans le Cloître de S. Germain l'Auxerrois, vis-à-vis le grand Portail de l'Eglise, & où Madame sa veuve occupe encore le même lieu.

M. Godefroy le Banquier, connoissant la probité & la grande connoissance que ce dernier avoit dans le Tableau, accepta, partie par l'amour qu'il avoit pour la Peinture, & partie par esprit de Commerce, la proposition qu'il lui fit d'aller

AVERTISSEMENT.

d'aller dans le Pays Etranger pour acheter, en commun, les plus beaux Tableaux qu'il pourroit trouver, fous la condition que l'un fourniroit les fonds, & l'autre fa connoiffance & fon intelligence; le bénéfice qui pourroit arriver fur la vente de ces Tableaux, devant être partagé entr'eux deux, par portion égale.

Il fut donc à cet effet confacré, par M. Godefroy le Banquier, un fonds confidérable pour ces acquifitions, & le Peintre fut chargé de recueillir tout ce qu'il pourroit rencontrer de beau dans fes Voyages, qui eurent lieu par la fuite, tant en Flandre qu'en Hollande.

Les Amateurs n'ignorent pas que M. Godefroy le Peintre, ne revenoit jamais de ces Voyages, fans jouir de l'agrément d'une recolte de morceaux diftingués, dont quelques-uns ont été trouvés dignes d'entrer dans la belle Collection de Sa Majefté; & plufieurs autres ont

AVERTISSEMENT. v

ont paffé dans les meilleurs Cabinet de la France & des Pays Etrangers.

Ce Peintre étoit aimé de tous les Curieux, dont il fut regreté, ainfi que de fes Confreres; il méritoit de l'être par la douceur de fes mœurs, fon caractere bienfaifant & fon mérite particulier dans l'Art qu'il cultivoit.

Il eft néceffaire de fçavoir, pour l'avantage de la plûpart des Morceaux énoncés dans ce Catalogue, que feu M. Godefroy le Peintre avoit déja été honoré long-tems avant, de la confiance des plus grands Curieux, dans le choix de leurs Tableaux. En 1725. M. le Chevalier Robert Walpol eut recours à lui pour l'aider, en partie, à former fon Cabinet. Ce fut lui qui fit pour ce Milord, chez feu M. de la Faille, l'acquifition de ce fameux Tableau du *Quos Ego*.... de *Rubens*, qu'il conduifit lui-même jufqu'au Port de Calais, où il le

a iij fit

AVERTISSEMENT.

fit embarquer pour l'Angleterre, Milord Walgrave avoit auſſi confiance en lui. Il étoit, de plus, penſionné par M. le Prince de Carignan, par Madame la Comteſſe de Verrue, & par M. de la Faille, pour veiller à l'entretien de leurs Cabinets, qui étoient les trois plus recommendables de ce tems-là.

Les talens ſupérieurs que M. Godefroy le Peintre avoit pour remettre ſur toile, & pour rétablir les Tableaux les plus endommagés, le firent auſſi choiſir pour prendre ſoin de ceux de Sa Majeſté, & pour veiller à leur conſervation. Les mêmes talens ayant été reconnus, après ſa mort, dans Madame Godefroy ſa veuve, qui avoit travaillée avec lui aux mêmes Ouvrages pendant plus de vingt années, ont fait avoir à cette veuve l'agrément de la ſurvivance, qu'elle exerce conjointement avec M. Colins, étant chargés tous deux des mêmes ſoins. Madame Gode-

fro y

AVERTISSEMENT.

froy est journellement occupée à ce travail pour la plus grande partie des Curieux, qui tous sont extrêmement satisfaits de ce qu'ils lui confient, & qui se louent ouvertement de l'intelligence, de l'adresse & de la patience qu'elle a pour rétablir les morceaux les plus ruinés, desquels on croiroit ne devoir espérer aucune ressource.

Comme depuis la mort de M. Godefroy le Peintre, les effets que l'on doit exposer en vente, sont restés, pour ainsi dire, dans une espece d'inaction, & que celle de M. Godefroy le Banquier est aussi survenue depuis la sienne, on se trouve aujourd'hui dans la nécessité indispensable de vendre juridiquement ces Tableaux, pour donner par cette Vente un état fixe & réel à chacune de ces deux Successions.

Il étoit de conséquence pour les intérêts réciproques de ces deux Successions, d'établir ici l'obligation forcée où l'on se trouve de faire

viij AVERTISSEMENT.

faire cette Vente juridiquement, pour détromper ceux qui croiroient mal-à-propos qu'étant libre & non nécessitée, on pourroit y exposer les Tableaux sans une volonté déterminée de les vendre. Comme il est venu jusqu'à nous que quelques personnes mal intentionnés faisoient courir ce bruit, nous avons cru qu'il étoit à propos d'avertir le Public de son peu de réalité, puisqu'il n'arrive ici que ce qui est d'usage & de régle dans tous les cas de décès.

A l'égard des Diamans, Bijoux & autres effets, la Vente s'en fera pareillement sur les mêmes raisons alleguées & occasionnées journellement dans les Successions ouvertes par la mort des Propriétaires.

La Vente de tous ces effets commencera le Lundy de la *Quasimodo* 22 Avril 1748. à deux heures de relevée, & continuera les jours suivans à la même heure sans interruption, dans les Salles des Grands Augustins,

AVERTISSEMENT.

guftins, qui ont été choifies pour une plus grande commodité.

On donnera la facilité aux Amateurs de venir examiner les Tableaux fur lefquels ils pourroient avoir des vûes, pendant les trois jours qui précéderont la Vente; c'eft-à-dire, à commencer du Jeudi 18 du mois d'Avril, les matins depuis neuf heures jufqu'à midi, & les après dînés depuis trois heures jufqu'à fix heures.

APPROBATION.

J'Ay lû par ordre de Monseigneur le Chancelier, le Catalogue raisonné des Tableaux, Diamans, Bronses & autres effets, provenant de la Succession de feu M. CHARLES GODEFROY, Banquier & Joüaillier, & j'ai crû qu'on pouvoit en permettre l'impression. A Paris, ce 30 Janvier 1748. MAUNOIR.

CATALOGUE
RAISONNÉ

DES TABLEAUX, DIAMANS & autres Effets de Curiosité, provenant de la Succession de feu M. Charles Godefroy, Banquier & Joüaillier.

TABLEAUX.

1. E Portrait du Duc de Buckingham en Buste peint fur bois, par *Rubens*, de vingt-trois pouces de haut fur dix-fept pouces & demi de large, dans une Bordure de bois proprement fculpté & doré.*

Rubens a fait plufieurs Portraits de ce

* Tous les Tableaux font richement bordés proportionnellement à leur mérite & à leur grandeur. Il y en a même quelques-uns dont le bois des Bordures eft de douze pouces de large. Les mefures que l'on donne de ces Tableaux, font prifes comme à l'ordinaire, d'une des extrêmités à l'autre, fans y comprendre les Bordures.

A Sei-

Seigneur, qui avoit de l'amitié pour lui. Celui-ci est un des plus beaux, des mieux peints, & des plus vigoureux de ce Maître. Il est d'une conservation parfaite & d'une pureté admirable.

Comme c'est au Duc de Buckingham que *Rubens* doit l'Ambassade qu'il fit dans les Cours d'Espagne & d'Angleterre, pour rétablir la paix entre ces deux Couronnes, on ne sera peut-être pas fâché de trouver ici l'origine de la députation de ce grand homme. J'ai saisi l'occasion de ce Portrait qui me donne lieu de rapporter ce trait d'Histoire. Il peut être intéressant pour les Amateurs de la Peinture, qui ordinairement ne négligent rien de ce qui a rapport aux actions remarquables de ceux qui se sont le plus distingués dans cet Art.

Rubens vint à Paris en 1625. pour faire placer lui-même les Tableaux de la Gallerie du Luxembourg, qu'il avoit peints à Anvers par ordre de la Reine Marie de Medicis, & pour y donner la derniere main, suivant ce qu'ils exigeroient quand ils seroient en place. Le Duc de Buckingham, homme de goût qui aimoit les Arts, & Seigneur fort estimé à la Cour de France, étoit alors dans cette Ville ; comme il avoit appris que le mérite de *Rubens* n'étoit pas borné aux seuls talens de la Peinture, & qu'il avoit donné

plusieurs

plusieurs fois des preuves d'un esprit solide & dune pénétration transcendante, il chercha l'occasion de faire connoissance avec lui. L'amour que le Duc de Buckingham avoit pour la Peinture, fut moins alors le motif de cette recherche, que les heureuses dispositions que l'on connoissoit dans ce grand Peintre pour la Politique & le maniement des Affaires. Il le crut capable de contribuer, par son intelligence, à faire cesser les troubles qui regnoient dans ce tems-là entre l'Espagne & l'Angleterre.

Ce Seigneur, pour mieux réussir dans son dessein, & pour se procurer plus facilement le tems de s'entretenir avec *Rubens*, le pria de faire son Portrait. Il lui fit part, dans les conversations réiterées ausquelles l'execution de ce Portrait donna lieu, du chagrin que lui causoit la mésintelligence de ces deux Couronnes. Il lui insinua le projet qu'il avoit formé de l'engager à se charger lui-même de leur réunion, ne doutant point qu'il n'en vint à bout s'il vouloit s'y prêter. Ce fut alors que le Duc & *Rubens* se lierent d'amitié; & c'est cette amitié qui fournit par la suite à cet excellent Peintre, l'occasion de recommencer plusieurs fois son Portrait.

Le Duc de Buckingham ne fut point trompé dans son attente. *Rubens* étant de retour à Bruxelles, rendit compte à l'Infante,

fante, tante du Roy d'Espagne, des conversations qu'il avoit eu avec ce Seigneur, & cette Princesse lui ordonna d'entretenir soigneusement cette amitié qui eut son effet quelque tems après ; car le Marquis de Spinola qui n'ignoroit point aussi le mérite supérieur de *Rubens* pour les Négociations, crut qu'il n'y avoit personne plus propre que lui pour terminer cette grande affaire.

L'Infante approuva ce choix, & *Rubens* fut envoyé au Roy d'Espagne avec les Instructions nécessaires. Le Roy fut si satisfait de ses soins & de sa conduite, que pour donner plus d'éclat à son ministere, il le créa son Chevalier, & le fit de plus Secretaire de son Conseil Privé.

Rubens passa ensuite en Angleterre, chargé des Commissions du Roy Catholique & de l'Infante, pour terminer cette grande Négociation, & il parvint enfin à conclure cette Paix au gré des Puissances qui l'avoient employé. Le Roy d'Angletere ne lui fit pas un accueil moins favorable que le Roy d'Espagne. Il le créa pareillement Chevalier, & lui donna en plein Parlement l'Epée qu'il avoit à son côté, ainsi qu'un riche Diamant qui étoit à son doigt, & qu'il mit lui-même à celui de *Rubens* : ce qu'il accompagna d'un cordon de Diamans, de la valeur de dix mille écus.

TABLEAUX.

On apprend dans le Livre des Conversations sur la Connoissance de la Peinture, par M. de Piles, imprimé à Paris en 1677. que ce fut le Duc de Buckingham qui fit acquisition des Statues antiques & des Tableaux précieux qui formoient le Cabinet de *Rubens*, & cela pendant la vie même de ce Peintre. On lit à la page 196. de ce Volume, que ce Duc s'appercevant que *Rubens* alloit entrer dans la Négociation dont nous venons de parler, & croyant que les grandes affaires ausquelles il seroit employé, pourroient diminuer son amour pour la Peinture, envoya un de ses Domestiques à Anvers lui offrir cent mille florins de ses Antiques, & de la plûpart des Tableaux de son Cabinet, avec ordre de faire toutes les instances possibles pour l'engager à les lui céder. *Rubens* connoissant la forte passion que ce Seigneur avoit pour les belles choses, se laissa vaincre, à la charge néanmoins que pour être consolé de la perte des objets où il avoit mis son affection, & qui lui avoient coûté tant de soins à rassembler, le Duc feroit mouler les figures de marbre dont il se privoit, pour remplir les mêmes places qu'elles occupoient. A l'égard des Tableaux, *Rubens*, par la suite, remplit de ses propres Ouvrages, les vuides que laisserent dans son Cabinet ceux qu'il lui avoit abandonnés

2 Le Portrait de la premiere femme de Rubens, peint aussi en Buste sur bois par le même, haut de vingt-trois pouces, & large de dix-sept pouces & demi.

Ce Portrait est un des plus agréables & en même tems des plus piquans. Tout a concouru pour n'y rien laisser à desirer. La Tête en est gracieuse, aimable & jeune; le Pinceau y est extrêmement leger. Il est clair dans toutes ses parties, pur & aussi fini qu'un *Girard Dow*. Je doute que *Rubens* ait rien fait avec plus de soin, & l'effet y est aussi ménagé que dans un grand morceau.

3 Un très-beau Tableau de forme octogone, peint sur cuivre dans le goût de *Morillos*, & portant treize pouces en tous sens.

Ce morceau représente un Christ descendu de la Croix, accompagné de la Vierge & de deux Anges. Le Dessein y est exact. Il est peint d'un grand goût, avec beaucoup de vigueur & de fermeté. Quoique ce Tableau soit recommandable, il seroit difficile de lui donner un nom sur lequel on pût ne pas craindre de contradiction. Pour éviter cet inconvénient, nous avons crû qu'il étoit plus convenable d'en abandonner la décision aux Connoisseurs,

que

TABLEAUX.

que de la vouloir prendre sur nous-mêmes, afin d'éviter le reproche qu'on pourroit nous faire de vouloir donner par un nom illustre, un plus grand mérite à ce Tableau ; mérite cependant réel & reconnu, qu'on ne peut lui refuser sans être injuste.

4 Un Christ mort, accompagné d'un Ange, peint sur pierre de touche par *Annibal Carrache*. Il a douze pouces & demi de large sur onze pouces de haut.

Le nom que porte ce Tableau est assez illustre, sans qu'on soit obligé de s'étendre beaucoup ici pour en faire l'éloge. Ce nom suffit pour présumer le mérite qu'il doit y avoir dans l'exécution de ce morceau. Ainsi nous nous contenterons seulement d'avertir les Amateurs, qu'il est du meilleur tems de ce Maître, & pur dans toutes ses parties. On connoît assez la rareté de ces Tableaux, surtout quand ils sont de choix.

5 Le Portrait de *Mieris*, peint sur bois par lui-même. Il est ceintré par le haut. Il porte trois pouces un quart de largeur sur quatre pouces & demi de hauteur.

Ce Tableau, quoique petit, n'en est pas moins précieux, tant par la rareté des ouvrages de celui qui l'a peint, que par le beau fini de son Pinceau ; sans parler de

A iiij l'avan-

l'avantage d'y trouver le Portrait d'un Maître aussi renommé. On voit au fond de ce morceau un Attelier de Peintre avec un Chevalet qui porte un Tableau sur lequel, malgré la petitesse des objets qui y sont représentés, on ne laisse pas d'y distinguer le sujet d'une Sainte Famille.

6 Deux petites Esquisses peintes sur toile, & collées sur bois. Elles portent chacune six pouces & demi de haut sur cinq pouces de large.

L'une de ces Esquisses représente Vénus qui fait forger des armes pour Enée, par Vulcain. L'autre, est un Mercure qui met le jeune Bacchus nouveau né entre les mains des Nimphes, en les chargeant de son éducation. Elles sont peintes par le Chevalier *Wleughels*.

7 Une Annonciation à la Vierge, peinte sur toile, de douze pouces de haut sur dix-huit pouces de large, sans Bordure.
8 Un Dessein de *Rubens*, représentant le Martyre de S. Livin, haut de vingt-deux pouces un quart sur seize pouces & demi de large.

Ce Dessein est de la même grandeur que l'Estampe qui est gravée par Corneille *Van Caukerken*. Il y a toute apparence que c'est d'après ce Dessein que cette Estampe a été gravée.

TABLEAUX.

9 Un Paysage peint sur toile par *Van Romyn*, collé sur bois & orné de figures & d'animaux, sans Bordure. Il porte vingt-cinq pouces trois quarts de haut sur trente pouces de large.

Ce Maître étoit Hollandois : il peignoit dans le goût de *Carles Dujardin*, mais ses Tableaux ne sont ni si bien coloriés, ni si exactement dessinés ; cependant ils ne laissent pas d'être très-estimés en Hollande, quand ils sont de son bon tems.

10 Un Christ au Tombeau, peint sur bois d'après le *Parmesan*. Il porte douze pouces & demi de haut sur neuf pouces & demi de large. Il est sans Bordure.

11 Un fort beau Tableau d'Architecture, peint sur toile par le fameux Pere *Pouzze* Jesuite. Il a vingt-huit pouces & demi de haut sur vingt-deux pouces & demi de large.

Les Tableaux de ce Maître sont très-rares. Ce Religieux s'est rendu illustre dans la partie de l'Architecture. Nous avons de lui, en Langue Italienne, un excellent Traité de Perspective en deux parties, *in-folio*, estimé & recherché de tous les Curieux, & même de tous les Maîtres de cet Art. Il est orné de quantité de Planches parfaitement bien gravées. Il parut au commencement de ce siécle, & on ne le trouve que difficilement ici. En voici le

titre

titre. *Profpettiva de Pittori & Architetti d'Andrea Pozzo della Compagnia di Giezu, in cui s'infegna il modo più Sbrigato di mettere in Profpettiva tutti i difegni d'Architettura in Roma 1702.* Ce Livre porte un fecond titre Latin, qui n'eft que la traduction de l'Italien.

Le Tableau de ce Peintre qui forme ce Numero eft d'une belle ordonnance. Il repréfente un magnifique Temple dans lequel eft peint le fujet de la préfentation de Notre Seigneur par la Vierge. Les figures qui font en grand nombre, y font auffi bien peintes que bien deffinées. On voit dans le haut plufieurs Anges qui forment une Gloire. Ce morceau eft clair dans toutes fes parties, frais, brillant, & doit plaire à ceux qui recherchent des Tableaux agréables.

12 Le Portrait de l'Empereur Charles V. peint fur toile en hauteur par *Rubens*, de grandeur de nature & fans Bordure. Il porte fix pieds onze pouces de haut fur quatre pieds huit pouces de large.

Ce Portrait eft peint à peu de frais & touché avec art & liberté. Charles V. y eft repréfenté en pied & en habit d'Empereur, tenant une épée nue à fa main. Il paroît que *Rubens* a peint ce morceau pour être expofé

exposé dans quelque lieu vaste, où peut-être pour quelque Arc de Triomphe. Il n'y a cherché que l'effet; & pour jouir de son véritable point de vûe, il demande à être regardé de loin.

13 Un autre superbe Tableau peint par *Rubens*, représentant une Adoration des Rois. Sa hauteur est de cinq pieds quatre pouces & sa largeur de sept pieds dix pouces. La Bordure qui répond au mérite du Tableau est de douze pouces de large.

Ce Tableau est un de ces morceaux capitaux dont il est difficile de pouvoir rendre parfaitement le mérite, & sur lesquels les termes manquent souvent pour en pouvoir faire sentir toutes les beautés. Le simple coup d'œil seroit beaucoup plus éloquent & plus expressif que le discours le mieux étudié. Ainsi je me contenterai de dire, qu'il doit être regardé comme un de ces chefs-d'œuvres dans lesquels ce grand Peintre déployoit son vaste génie par la richesse de l'ordonnance, l'expression des différens caracteres, le brillant des couleurs, la noblesse & la variété des figures, & le grand goût des draperies. Il y a dans ce Tableau quatorze figures de grandeur de nature. Elles sont d'un dessein *suelte*, ce qui ne se trouve pas toujours dans celles

de

de *Rubens*, à qui l'on reproche quelquefois de les avoir faites lourdes & courtes.

Il regne dans le tout une gayeté & des graces qui en rendent le coup d'œil des plus agréables. La Vierge dont l'atitude est simple & noble, la figure imposante & d'un très-beau choix, tient l'Enfant Jesus debout sur une table, où l'on voit une coupe pleine de pieces d'or, dont un des trois Rois ôte le couvercle, & dans laquelle cet enfant met la main pour en prendre. Ce Roi a pour Page un beau jeune homme qui porte le bas de son manteau, & qui se présente au milieu du Tableau, sur le devant ; ce qui réveille & fait briller cette partie, & y répand beaucoup d'agrémens. Le second Roi qui présente la Myrrhe est à genoux & prosterné ; son caractere est admirable & pénétre d'admiration. Le Roi Maure est debout, tenant un Encensoir dans lequel brûle l'Encens. Toute la suite qui accompagne ces trois Rois est en action & prend part au principal sujet de ce Tableau. Cette piece est d'une conservation parfaite, d'un précieux & d'un fini admirable. Elle mérite de tenir place dans les Cabinets de la plus haute réputation, & même dans les Collections renommées des plus grandes Puissances. Il seroit triste néanmoins que la France fût privée d'un morceau aussi excellent,

excellent, ainsi que de plusieurs autres du même mérite, qui sont compris dans ce Catalogue.

14 Deux Esquisses en Grisaille, peintes sur toile par *Benedete de Castiglione*. Elles portent chacune dix-sept pouces & demi de haut sur vingt-cinq pouces de large.

Ces deux morceaux convienent plus à un Connoisseur qui ne cherche que du goût & de la grande maniere, qu'à un Curieux qui ne s'attache qu'aux agrémens du sujet, & au *précieux* du Pinceau.

15 Un Paysage peint sur toile par *David Teniers*, de huit pieds trois pouces de large sur cinq pieds cinq pouces de haut.

Ce Tableau est une des plus grandes *Machines* que *Teniers* ait jamais executé, tant par l'étendue de sa forme que par l'immensité du pays qu'il représente, & la quantité innombrable de figures & d'animaux dont il est rempli. On découvre dans le lointain de ce Paysage, les Villes de Bruxelles, Malines, Anvers & autres, *Teniers* jouant du violon & sa femme, paroissent sur le devant, avec un Page qui leur sert à boire. Il y a sur la même ligne deux Marchands de Bestiaux entourés de

divers

divers Troupeaux de Vaches, Moutons, Porcs & autres Animaux en grand nombre. Ces deux Paysans consomment un marché, en se frappant dans la main suivant l'usage Flamand. A côté, sur la droite, plusieurs autres Paysans & Paysannes conversent ensemble & se réjouissent. Plus loin, sont d'autres Marchands de Grains & de différentes Denrées, avec quelques Charettes chargées de Foin, & des Moissonneurs qui font l'Août. Dans l'endroit le plus éloigné on apperçoit une quantité prodigieuse de petites figures. La composition de ce Tableau est des plus riches. Il est clair, brillant, plein d'ouvrage ; la variété des sujets qui y sont représentés le rend très-amusant.

16 Un autre grand Paysage peint sur toile par *Vanude*, avec des figures de *David Teniers*. Il porte huit pieds dix pouces de large sur cinq pieds de haut.

On ne risque point d'en imposer au Public, en lui annonçant ce Tableau comme un des plus séduisans Paysages qui soit connu. Une fraîcheur aimable ; une touche libre & aisée ; les effets de la nature parfaitement rendus ; un *site* avantageux & varié ; une lumiére répandue à propos & par degrés dans toute son étendue ; quelques coups de Soleil dispersés avantageusement

&

& exprimés avec une vérité surprenante ; enfin tout ce que l'on peut defirer dans un Ouvrage de ce genre, se trouve réuni dans ce morceau. On sçait le talent que *Vanude* avoit pour les Payfages, puifque *Rubens* l'employoit quand il ne les pouvoit pas peindre lui-même.

Celui-ci repréfente un vafte Pays avec des Prairies à perte de vûe, coupées par des Ruiffeaux qui circulent dans toute la Campagne, & qui forment dans certaines parties des petites Cafcades qui y donnent une fraîcheur générale. On y voit une Mariée de Village qui revient d'une Eglife, dont on apperçoit le Clocher dans le lointain. Cette Mariée eft accompagnée de fa famille & de fes amis qui la reconduifent dans fa Chaumiere placée fur le haut d'une élévation. Toutes les figures font artiftement peintes par *David Teniers* dans fon *bon tems*, & touchées avec tout l'efprit & tout le goût imaginable, dans la maniere de *Rubens*, ainfi que les devans du Tableau dont l'effet eft furprenant.

Peut-être trouvera-t'on cette Defcription un peu vive, & qu'on la foupçonnera d'être trop avantageufe ? Je déclare cependant que je tâche toujours de rendre les effets d'un Tableau, tels que je m'en fens affecté, fans en vouloir alterer ni augmenter

le

le mérite. Je pourrois peut-être me laisser quelquefois surprendre & séduire par les apparences d'un éclat ou faux, ou emprunté. Je ne suis pas assez vain pour me croire à l'abri de toute erreur. Mais du moins puis-je assurer que je ne cherche jamais à surprendre ni à séduire qui que ce soit, en voulant lui insinuer, par des éloges captieux & mal placés, des desirs & de l'amour pour des choses qui n'exigeroient aucune attention. Ce seroit agir alors contre la foi & contre la confiance publique : & j'ose me flater qu'on ne seroit pas assez injuste pour me soupçonner d'une pareille conduite qui répugneroit à l'honneur, comme contraire à la vérité. J'avoue que je n'ai pû me refuser au plaisir de retracer à mon imagination les agrémens & le mérite supérieur de cet excellent morceau qui seroit un de ceux qui me piqueroit le plus, si j'étois dans le cas d'en acquérir pour ma propre satisfaction, ou si j'avois un lieu convenable pour le placer.

Quoique les deux précédens Tableaux soient décrits sous deux Numeros différens, ils peuvent se servir de pendans l'un à l'autre.

17 Un très-beau Tableau peint sur toile par *Rothenamer*, de quarante-huit pouces de haut sur trente-neuf pouces & demi de large.

Le

Le sujet de ce Tableau est la chute de Phaëton. Il est orné d'une grande quantité de figures très-finies & gracieuses, telles enfin que les peignoit toujours ce Maître, dont le Pinceau est agréable & moelleux. L'effet en est admirable, l'ordonnance riche, & le coloris vigoureux.

Rothenamer étoit de Munick où il nâquit en 1564. Peu content du Maître chez lequel il avoit appris les premiers élémens de la Peinture, il sentit que pour se rendre transcendant dans cet Art, un voyage en Italie lui étoit nécessaire. Quoiqu'il y ait étudié beaucoup d'après les plus grands Maîtres des Ecoles Romaine & Venitienne, il n'a jamais pû perdre tout-à-fait dans son dessein, un certain goût Flamand qui regne dans ses Tableaux, & qui caractérise sa maniére. Son coloris & le beau fini de son Pinceau l'ont toujours fait estimer. Il s'est attaché particulierement aux figures nues, par l'avantage qu'elles lui procuroient de faire briller son coloris, en lui donnant occasion de répandre beaucoup de lumineux dans ses compositions. Ses ordonnances sont toujours chargées d'un grand nombre de figures, & quoiqu'il se soit occupé souvent à faire de très petits Tableaux, presque toujours sur cuivre, cependant on en trouve quelquefois d'un très-

B grand

grand volume. Un de ses sujets favoris étoit celui de l'Assemblée des Dieux, qu'il a répété très-souvent en grand & en petit, mais avec une ordonnance differente. Comme il ne peignoit pas bien le Paysage, c'étoit *Brughel de Velours* & *Paul Bril* qu'il employoit ordinairement pour les faire, & l'on ne voit guéres de Morceaux de lui où il y en ait, qu'il ne soit de la main de l'un de ces deux habiles Maîtres. Ses Ouvrages furent recherchés de son vivant, & payés fort cherement. Ils sont encore *courus* & très-estimés aujourd'hui, & même on n'en trouve pas facilement. Le gracieux & le tour agréable de ses Figures dont les têtes sont toujours d'un beau choix, ainsi que la fraîcheur de son coloris & le *beau fini* de son Pinceau, feront toujours desirer ses Tableaux.

L'histoire rapporte, que comme il étoit d'une grande dépense, il vécut mal-aisément pendant toute sa vie, malgré les grandes occupations qu'il avoit, & les bienfaits considerables qu'il reçut de nombre de Seigneurs pour lesquels il travailloit. Il mourut à Venise, & l'on prétend que ses amis furent obligés de fournir aux frais de ses Obséques.

18 Un petit Portrait de femme peint sur bois
par

par *Rimbrandt*, de quinze pouces de haut, sur onze pouces trois quarts de large.

Ce Portrait doit être mis au nombre de ces petits morceaux piquans qui *ragoûtent* ordinairement les Connoisseurs, tant par le mérite de leur exécution, que par la difficulté de les pouvoir rencontrer. Il représente une femme passablement jeune qui paroît à sa toilette devant un miroir. Son attitude qui est simple & naturelle, a été saisie dans le moment qu'elle attache une de ses boucles d'oreille. Le tout y est peint avec beaucoup de soin, de legereté & de vraisemblance. Le coloris en est clair & brillant, & les effets très-piquans.

19 Un Tableau peint sur toile par *Alexandre Veronese*, de quatre pieds trois pouces de large, sur trois pieds trois pouces de haut.

Le sujet de ce Tableau représente Androméde attachée au Rocher, dans le moment que le Monstre Marin s'avance pour la dévorer, & que Persée descend des Airs sur le Cheval Pégase, pour la délivrer.

L'ordonnance de ce Tableau est des plus séduisantes, & attire les yeux malgré soi. Ce grand Peintre a eu le talent de rendre son principal Sujet très-intéressant, tant par la grande beauté, l'aimable jeunes-

se, & en même tems le sentiment de terreur qu'il a sçû peindre avec art sur le visage d'Androméde, que l'on voit frémir à l'approche de ce Monstre, que par les graces & l'élégance qu'il a répandues dans le reste & cette Figure. Il est difficile de pouvoir la regarder sans ressentir une tendre & amoureuse inquiétude de sa situation, & sans se mettre au nombre des Spectateurs représentés dans ce Tableau, qui tous s'intéressent au sort malheureux de cette Princesse, & qui témoignent par differentes attitudes de douleur, la pitié qu'elle leur inspire.

Mais, d'un autre côté, on se sent bien-tôt rassuré par l'espoir de la délivrance de cette Princesse. Cet espoir naît d'une confiance parfaitement exprimée dans les caracteres de plusieurs de ces Figures, qui, à l'approche de Persée, qu'ils apperçoivent dans les Airs venir au secours d'Androméde, paroissent certains de la Victoire que ce Prince doit remporter sur le Monstre.

Alexandre Veronese étoit ainsi appellé, parce qu'il étoit de la Ville de Verone, où il naquit au commencement du siécle précédent. Sa maniére est une des plus finies & des plus arrêtées des Maîtres de cette École, & en même tems des plus agréables. Son Coloris, néanmoins, est plus vigoureux

que

que son Dessein n'est exactement correct. On prétend cependant qu'il ne peignoit rien que d'après nature, & c'étoit ordinairement sa femme & ses filles qui lui servoient de modeles. Ce qu'il y avoit de particulier chez ce Maître, est que sa maniére d'opérer étoit totalement differente de celle de la plûpart des meilleurs Peintres. Quand il avoit un Sujet à traiter, il se contentoit de le composer dans son imagination, & d'en concevoir l'*ensemble*, dont il conservoit en lui-même une idée ; il plaçoit ensuite & finissoit entierement chaque Figure l'une après l'autre, en les grouppant par degrés, suivant le besoin qu'exigeoit sa composition ; & son Tableau se finissoit ainsi, partie par partie, sans que pour cela il fût obligé de rien changer dans ses Figures ainsi que dans son Coloris.

Quoique cette méthode singuliere lui ait réussi, & qu'elle n'ait causé aucun préjudice à l'accord, à l'intelligence, & aux proportions réciproques de ses Figures, elle doit être plus admirée comme extraordinaire, que suivie comme avantageuse. Cette maniére est trop opposée à la sage prudence de tous les bons Peintres qui reconnoissent la nécessité indispensable de *tâter* leurs Sujets par des idées qu'ils jettent avec un crayon sur le papier, ou par des esquisses qu'ils tracent

cent sur une toile avec un pinceau, afin de faire leur choix avec plus de sûreté.

Alexandre peignoit souvent de petits Sujets sur des Marbres ou sur des Agates qui lui servoient de fonds. Il n'y a guéres de grands Cabinets où l'on ne trouve de ses Tableaux, qui de tout tems ont été estimés. On connoît assez les deux qui sont compris dans les trente-six morceaux gravés d'après les Tableaux de Sa Majesté, dont l'un représente le Déluge qui a été parfaitement rendu dans l'Estampe que le Chevalier *Edelinck* a faite d'après. Le second est un Mariage de sainte Catherine.

Felibien, dans ses Entretiens sur la Vie & sur les Ouvrages des plus excellens Peintres dit, à la page 141 du quatriéme tome de l'Édition de Londres, *in-douze* 1745, que l'on rencontre très-peu de ses Tableaux en France, parce que la plûpart ont été portés en Espagne. Aussi, ajoute-t-il, ne travailloit-il guéres que pour ceux de cette Nation, n'ayant aucun Commerce avec les François, & même fort peu avec les Italiens. Ce Peintre mourut à Rome en 1670, âgé de 70 ans.

20 Un Tableau peint sur toile par *André Schiavon*, de cinq pieds trois pouces de large, sur trois pieds trois pouces de haut.

Ce Tableau représente Jesus - Christ guérissant

guériffant les malades. Il eft d'une touche large & ferme, d'un coloris vigoureux, & tient tout-à-fait de la maniére du *Tintoret*.

Le *Schiavon* nâquit à Venife, en 1522. on le met au nombre des plus grands Peintres d'Italie, dans la partie du coloris, le grand goût de compofition, & la belle difpofition des attitudes. Ses Etudes furent trop précipitées, pour qu'il pût devenir un grand Deffinateur, joint à la pauvreté dans laquelle il étoit né, qui ne lui permit pas d'employer en réfléxions utiles, un tems qu'il trouvoit à peine fuffifant pour lui fournir fes befoins. Son mérite fut fi long-tems inconnu, qu'il n'étoit occupé qu'à des Ouvrages médiocres qu'il faifoit pour des Marchands, & dans l'exécution defquels la prompte & facile expedition pouvoit feule le tirer d'affaire. On fe doute affez du peu de lucre qu'il retiroit de fes Ouvrages, étant fur-tout dans l'obligation de les envoyer ou de les porter lui-même de Boutique en Boutique, pour s'en procurer une défaite. Il eût refté long-tems dans cette mifere, fi le *Titien* n'eût travaillé à l'en retirer, en l'employant avec d'autres Peintres aux Ouvrages de la Bibliothéque de Saint Marc, de l'exécution de laquelle il étoit chargé.

André Schiavon s'étoit beaucoup attaché

ché à l'étude des Ouvrages du *Georgion* & du *Titien*. En travaillant d'après ces grands Maîtres, qu'il avoit choisi pour ses modeles, il se forma une maniére particuliére, si bien soutenue par les dispositions naturelles qu'il avoit pour cet Art, qu'il se fit admirer des Connoisseurs par la fermeté de son Pinceau, le goût exquis de sa couleur, l'intelligence de ses ordonnances, & la fierté de sa touche. Ce fut par-là qu'il sçut réparer les négligences qu'on auroit pû lui reprocher dans son Dessein. *Tintoret* même, suivant Felibien, faisoit tant de cas de son coloris, qu'il disoit souvent qu'il n'y avoit point de Peintre qui ne dût avoir devant les yeux un Tableau du *Schiavon*; mais aussi ne lui faisoit-il pas de grace sur l'incorrection de ses Figures. Le même Auteur rapporte dans ses Entretiens déja cités, que ce Peintre mourut à l'âge de soixante ans dans la même pauvreté où il avoit vécu; que sa réputation & le prix de ses Peintures augmenterent lorsqu'il ne fut plus au monde, & que l'on trouve très-peu de ses Tableaux en France.

21 Un Tableau d'Italie peint sur toile, & portant quarante pouces de haut, sur trente-trois pouces & demi de large.

Ce morceau représente un *Ecce Homo*.

Il est vigoureusement peint dans la manière du *Tintoret*, ou fait dans son Ecole. La touche en est fiere & pittoresque.

22 Un autre Tableau d'Italie peint sur toile dans l'Ecole du *Bassan*, de cinquante-trois pouces de haut, sur soixante & dix-huit de large. Il n'a point de bordure.

23 Un Tableau peint sur toile d'après le *Titien*, & collé sur bois. Il représente Vénus & Adonis, & porte quarante-un pouces de haut, sur quarante-neuf pouces de large.

24 Un Tableau Capital peint sur toile par *Vandyck*, de six pieds un pouce de large, sur quatre pieds deux pouces de haut. Sa bordure qui est très-riche a dix pouces de bois.

La rareté des Ouvrages de cet excellent Maître est assez connue. Il a peu fait de Tableaux d'Histoire, & sur-tout de ceux qui peuvent être propres pour des Cabinets, tant du côté de la forme que par rapport au sujet. La grande réputation que ce Peintre s'étoit acquise dans le Portrait, l'occupoit trop, pour qu'il pût s'attacher à des Morceaux d'une grande composition qui auroient exigé trop de tems.

Vandyck vivoit noblement. Il étoit, outre cela, ennemi de la contrainte & d'une application trop suivie. Un Ouvrage d'une longue exécution, réïtéré souvent, ne convenoit point au genre de vie libre & aisée qu'il menoit. Ainsi l'on ne voit guéres de lui

C que

que des Portraits, & par hazard quelques Sujets de dévotion, faits pour des Églises ou pour des Chapelles particulieres. On ne doit donc pas être étonné du prix où l'on porte ces Tableaux de choix, qui sont convenables pour des Cabinets, & qui, par leur rareté & leur mérite, excitent toujours les desirs des grands Curieux.

Celui-ci représente Samson lié & surpris par les Soldats, faisant des efforts impuissans pour rompre ses liens. Dalila, d'un air victorieux, est assise sur un lit de repos, insultant au triste état de Samson, de qui elle a eu l'adresse d'arracher le secret, par l'aveu qu'il lui a fait que le principe de sa force résidoit dans sa chévelure. Elle triomphe de la foiblesse & de l'indiscretion de son Amant, dont la fureur est irritée par la présence de celle qui est l'auteur de sa peine, & qu'il voit jouïr avec satisfaction, des fruits de sa trahison. On apperçoit encore par terre, les cheveux de Samson épars, ainsi que le cizeau dont cette perfide s'est servie pour les couper pendant qu'il dormoit.

On peut se représenter une partie du mérite de cet excellent Morceau, par la vûe de la belle Estampe qui a été gravée d'après, par *Snyers*. Elle ne peut que donner une idée avantageuse de ce Tableau,

dont

dont la composition est admirable & pleine de feu, quoiqu'il soit peint avec toute la legereté dont *Vandyck* étoit capable. Il seroit difficile de trouver un sujet plus intéressant, & qui méritât mieux d'occuper une place distinguée dans les Cabinets les plus renommés.

25 Un grand Tableau peint sur toile par *Lucas Jordans*, haut de sept pieds cinq pouces, & large de sept pieds huit pouces. Il représente le sujet d'Apollon & Daphné. Les Figures sont de grandeur de nature.

26 Un magnifique Tableau peint sur toile par *Jacob Bassan*. Il porte cinq pieds trois pouces de hauteur, sur trois pieds sept pouces & demi de largeur. La bordure, qui répond à l'excellence de ce Tableau, est très-bien sculptée : la largeur de son bois est de dix pouces.

Ce Tableau est encore un de ceux de ce Catalogue, qui mérite le plus de considération : c'est aussi un de ces Chef-d'œuvres dont on peut avancer, sans risquer d'être repréhensible, qu'il seroit très-difficile d'en trouver un second en France qui pût entrer en paralléle avec lui. Sa parfaite conservation ; la majesté & la richesse de son ordonnance ; la fierté & la franchise de sa touche ; la pureté & l'effet de ses couleurs ; l'élégance du Dessein de ses Figures qui sont environ au nombre de quarante, & l'ex-

C ij pression

pression de leurs caracteres ; ce grand goût reconnu & unique dans les seuls Maîtres renommés de cette École ; tout enfin concourt à le faire regarder comme un des plus intéressans que l'on puisse voir de ce Peintre, dont les Tableaux vrais & incontestables sont si rares, qu'on en trouve à peine dans les plus fameux Cabinets.

Ce Sujet, qui est l'Assomption de la Vierge, est même traité avec beaucoup plus de noblesse que *Jacques Bassan* n'avoit accoutumé de mettre dans les Ouvrages de sa main. La Gloire qui est dans le haut du Tableau, & qui entoure la Vierge, est ornée de plusieurs Anges qui y répandent une aimable gayeté & une lumiere agréable.

Ce Tableau peut être placé avec confiance à côté des Maîtres les plus redoutables, sans que l'on puisse appréhender d'en alterer le mérite, ni l'effet.

27 Un très-beau Tableau peint sur toile par *Carlo Maratti*. Il porte trente-sept pouces de haut, sur cinquante pouces de large.

Ce Tableau, qui est un des plus agréables de ce grand Maître, représente une Sainte Famille, ou pour mieux dire, un repos en Egypte. Les graces, la legereté, la noblesse des Figures, & ce bel accord

des

des couleurs que *Carlo Maratti* répandoit toujours dans ses Tableaux, se remarquent dans toutes les parties de celui-ci, qui, par malheur, n'a fait que trop de bruit parmi les Curieux. Sa réputation est établie sur une aventure trop sinistre, pour en rappeller ici la mémoire.

Il seroit à souhaiter que cette triste aventure eût pû du moins instruire fructueusement des dangers qu'il y a de donner indiscretement ou à dessein, des impressions désavantageuses sur certains Morceaux, dont le mérite réel perce tôt ou tard. Ceux, sur-tout, qui font commerce en ce genre de curiosité, ne peuvent être trop circonspects dans les conseils qu'on leur demande, & dans les avis qu'un Curieux chancelant veut, quelquefois, exiger d'eux. Le parti le plus sage est de ne hazarder jamais de parler, de soi-même, d'un Tableau, que lorsqu'il y a occasion d'en relever les beautés. Cependant on ne doit nullement être embarrassé quand on ne peut éviter de dire son sentiment. Il ne faut que suivre, en ce cas, la conduite prudente de ces ennemis déclarés de toute partialité, qui se contentent d'exprimer exactement & avec vérité, l'effet que fait sur eux un Tableau, sans vouloir lui être trop favorable, sous prétexte qu'il intéresseroit quelqu'un qu'ils voudroient

voudroient obliger, & aussi sans affecter d'en vouloir attaquer tous les défauts, avec intention de nuire à celui qui en seroit le propriétaire. Quel fruit peut-on se promettre d'une autre conduite ? Et n'est-ce pas là le véritable moyen que doit employer un homme d'honneur dans ces occasions, comme le seul capable de le mettre à l'abri de tout reproche, tant de la part de celui qui le consulte, que du côté de celui à qui l'effet appartient ?

Mais il n'arrive que trop souvent que par un intérêt mal entendu, ou que poussé par une basse jalousie de Métier, attachée plus particulierement à ce genre de négoce qui d'ailleurs n'a rien que d'agréable & d'amusant, on ne cherche qu'à dégoûter, de propos délibéré, par un examen rigoureux & malin, un Curieux qui paroît avoir quelque penchant pour un Morceau qui lui plaît.

On prive souvent par là un Amateur, d'un Tableau qu'il aime, & qu'il ne peut s'empêcher de regretter toutes les fois qu'il le retrouve entre les mains d'un autre. Ces exemples sont fréquens, & nous les voyons arriver tous les jours.

Comme il n'y a point de Tableaux, tels parfaits qu'ils soient, dont on ne puisse facilement donner quelques impressions désavantageuses, & auxquels on ne soit en
état

état de porter préjudice, lorsqu'on en veut anatomiser les parties foibles, en les attaquant les unes après les autres, on est sûr alors de réussir dans son dessein, & l'on se trouve toujours dans la possibilité de nuire quand on le veut. On va même encore plus loin quelquefois. On ne se contente pas de mettre en évidence, & dans un grand jour, les défauts réels d'un Morceau, mais on lui en prête souvent qu'il n'a pas. Tout devient excellent ou détestable, original ou copie, pur ou retouché, correct ou incorrect dans le dessein, selon les differens intérêts pour ou contre que l'on prend aux choses ou aux personnes qui les possedent. Combien ces sortes de manœuvres opposées à l'honneur & à la bonne foi, sont-elles sujettes à de fâcheuses suites ! On n'en voit que trop souvent des preuves. Et combien aussi ces sortes d'avis doivent-ils paroître suspects & méprisables aux Amateurs, quand ils se trouvent dans l'occasion d'en découvrir le faux & la malignité, dont les effets ne peuvent tourner avec le tems, qu'à la confusion de ceux qui sont dans ce mauvais usage !

Quelle erreur de croire encourager ainsi un Amateur, & de s'imaginer de gagner par-là auprès de lui un plus grand crédit ! Mais bien plûtôt, quel inconvénient n'arrive-

rive-t-il pas ordinairement d'une pareille conduite! On nourrit, en ce cas, dans l'esprit d'un Curieux qui n'est pas en état de se décider, une méfiance déja naturelle & qu'on ne peut blâmer. Il croit avoir été trompé sur chaque Tableau, ou du moins, il craint de l'être par la suite. Il chancelle & combat ses desirs, sur un nouveau Morceau qui le flate. Il voudroit, mais il n'ose, en rechercher la possession. Cette émulation qu'il avoit pour augmenter son Cabinet, tombe insensiblement & tourne en dégoût. Il n'a plus de confiance en qui que ce soit, parce qu'il ne peut pas en avoir en lui-même ; & enfin tout le fruit qu'il tire de sa curiosité, est de se persuader que l'on court toujours trop de risque dans ces sortes d'acquisitions, & qu'on ne doit presque jamais compter sur la franchise des sentimens de ceux qui exercent cette Profession.

Je ne prétens pas, à beaucoup près, insinuer par-là aux Marchands, une fausse complaisance en faveur de leurs Confreres, ni les exciter à s'étendre en de fades & ridicules louanges sur des Morceaux qui n'auroient aucun mérite, & encore moins leur conseiller de taire, quand ils seront consultés, les malversations qu'ils reconnoîtroient dans des suppositions de noms d'Auteurs ou d'originalité. Cette maxime
seroit

feroit encore plus condamnable, comme contraire au bien public. Il n'y a rien alors à ménager; le silence deviendroit répréhensible; ce feroit foutenir la fraude, & vouloir ouvrir le chemin à une tromperie manifeste. Mais, j'entens feulement qu'ils doivent fe renfermer, en ce cas, dans les bornes étroites de la plus exacte vérité, fans préjudicier aux intérêts des deux parties; Qu'ils ont tort de prendre fur eux une décifion affirmative pour ou contre, s'ils ne fe fentent pas capables de la pouvoir donner avec connoiffance de caufe; & enfin, qu'ils ne doivent point rencherir fur les beautés d'un Morceau, ou en groffir les défauts, felon les differens mouvemens des paffions qui pourroient les faire parler en bien ou en mal.

Ce vice n'eft que trop le vice général des Commerçans en tout genre; il n'eft auffi que trop connu; & il feroit à defirer, pour l'avantage des Arts, ainfi que pour celui des perfonnes qui les cultivent & qui les aiment, qu'il fût moins ordinaire.

Un Curieux, en effet, doit toujours être en garde contre la réalité des avis donnés par un Marchand, fur des effets dont il fait lui-même commerce, & que l'intérêt peut porter à méprifer, dans l'efpoir que ce Curieux pourroit avoir recours à lui. Il faut

avoir

avoir beaucoup de foi pour être persuadé de la fidélité de ces avis, sur-tout quand ils sont donnés sans qu'on les ait requis; & rarement aussi, en est-on la dupe.

28 Un très-beau Tableau d'Italie peint sur toile dans le goût du *Fœti*, & représentant Notre-Seigneur servi à table, par des Anges. Il porte trente-cinq pouces & demi de haut, sur trente pouces de large.

29 Un Sujet allégorique peint sur bois dans le goût de *Franc Flore*. Il porte dix-neuf pouces & demi de haut, sur vingt-sept pouces & demi de large.

Quoique ce Morceau ne soit point décidé touchant le nom de son Auteur, il n'en est pas moins intéressant dans l'exécution de son coloris & dans la correction de son dessein. Il y a même des parties qui approchent beaucoup du goût & de la Touche de *Rubens*. Il représente un jeune homme dans une Barque qui se défend en ramant, contre les flots. On voit deux femmes dans cette Barque, dont l'une prend ce jeune homme par-dessous le menton. Cette Allégorie paroît tendre à donner l'idée du combat des hommes contre les passions.

30 Un très-beau Paysage peint sur toile par Adrien *Vanden-Velde*. Il porte trois pieds de haut, sur quatre pieds de large.

Les Morceaux de ce Maître, qui sont très-

très-recherchés, ne se trouvent pas ordinairement d'un si grand volume. Celui-ci représente la vûe d'un Paysage Hollandois d'après nature, & dont l'horizon est fort bas. Toutes les vûes de ce Pays ne peuvent jamais donner de varieté dans le Terrein, n'y ayant aucunes éminences qui puissent favoriser un Peintre qui travaille d'après nature, & qui veut rendre son Sujet tel qu'il le voit. On apperçoit sur le devant du Tableau, un Paysan qui conduit un troupeau de Bœufs & de Vaches. Ces animaux y sont dessinés avec la plus grande correction, & peints avec cette vérité que l'on reconnoît dans tous les Ouvrages de cet excellent Maître. L'effet en est beau, & la Touche en est ferme.

31 Une magnifique Nôce, de David *Teniers* peinte sur toile, de quatre pieds de large, sur trois pieds de haut.

Ce Tableau est encore un de ces morceaux capitaux de ce grand Maître, dont la varieté & l'action des Figures, ainsi que le mérite de l'exécution, attirent ordinairement les regards des Curieux. Les Figures y sont d'une certaine grandeur, au nombre de trente-quatre. C'est un de ceux qu'il a peints avec le plus de vigueur, quoiqu'il soit d'un *grand fini*. L'effet en est admirable, & les caracteres

caractéres de Tête y font d'un très-beau choix. Il y en a une fur-tout d'un Vieillard qui paroît fur le devant du Tableau, dont la *fineffe* & la *fierté* de la Touche font tout-à-fait dans le goût des Têtes du *Rimbrandt*. On découvre vers la droite du Tableau un lointain, avec un Village placé fur le haut d'une Colline. On ne rencontre guéres de Tableaux de ce Maître qui foient plus vigoureux, & qui méritent mieux les attentions d'un Amateur. Sa bordure est de fept pouces de bois.

32 Un agréable Tableau peint fur toile par le *Guide*, de vingt-fept pouces de haut, fur trente-trois pouces de large.

La rareté & le mérite des Ouvrages de ce grand Maître font connus de tous les Curieux. Celui-ci repréfente un jeune Enfant nud, dormant, & couché fur un linge. Le *Guide* avoit un talent fupérieur pour rendre les Carnations dans leur fraîcheur, & pour conferver un ton lumineux & clair dans toutes les parties de fon Sujet, joint à la legereté de fon Pinceau qui est inimitable. C'est auffi ce qui fait l'agrément de ce Morceau.

33 Une Annonciation aux Bergers, peinte fur toile par un des *Baffans*, de dix-huit pouces de

de haut, fur vingt-fept pouces de large, fans bordure.

34. Un grand Tableau peint fur toile par *Rubens*. Il porte fix pieds cinq pouces de largeur, fur quatre pieds un pouce de hauteur.

Ce Morceau eft un de ces effets prodigieux du Pinceau de ce grand Maître, où fans chercher à finir avec foin toutes les parties de fon Tableau, il fe contentoit de le compofer poëtiquement, & de l'exécuter avec cette fougue de génie & cette énergie d'expreffion, dont il étoit feul capable. Son Sujet eft le fameux *Quos Ego*.... tiré de l'Éneide de Virgile. *Rubens* a fuivi de point en point ce que le Poëte a fi bien rendu dans fon Poëme. Cet excellent Peintre a eu le talent d'exprimer dans ce Tableau, la plus grande partie de ce que Virgile a renfermé dans plus de foixante Vers du premier Livre de fon Éneide, où il décrit cette furieufe tempête qu'Eole Dieu des Vents fit foulever à la priere de Junon qui avoit jurée la perte des Vaiffeaux de la Flotte d'Enée.

Si ces deux grands hommes, fupérieurs chacun dans leur Art, euffent vécu dans le même tems, il feroit difficile de dire à la vûe de ce Tableau, fi le Peintre a fait ce Sujet d'après la Defcription qu'en a donnée le Poëte, ou bien fi le Poëte l'a exécuté

dans

dans son Poëme, d'après l'imagination du Peintre.

Les Eaux se trouvent confondues avec le Ciel, & la fureur de leurs flots s'élevent jusqu'aux cîmes des Rochers les plus élevés, contre lesquels ils viennent se briser avec impétuosité. L'air est par-tout enflammé d'éclairs, & le tonnerre tombe de toutes parts. On voit s'enfoncer dans l'abîme de ces Eaux un de ces Vaisseaux, tout enflammé de la foudre que Junon elle-même que l'on apperçoit dans un nuage, a lancée sur lui. L'effet de l'embrazement de ce Vaisseau est peint avec tant de séduction, que l'on s'imagine véritablement le voir enflammé. On admire sur le haut d'un Rocher, une figure dans une attitude animée, saisie d'effroi par la vûe de ce spectacle, & dans laquelle le sentiment de terreur est exprimé avec tout le feu imaginable. Les nuages cependant commencent à fuir, & le Soleil cherche à reparoître. La présence de Neptune a déja commencée à ramener le calme dans le lieu où on l'apperçoit. Ce Dieu est monté sur son Char soulevé par quelques Nayades, & tiré par des Chevaux Marins.

Nous ne prétendons pas donner ce Tableau comme un de ces Morceaux capitaux de ce Maître, sur lesquels il a employé un tems

tems suffisant pour en rendre toutes les parties avec les soins nécessaires qui les font mettre au rang de ses Ouvrages les plus précieux. Il ne peut pas, cependant, passer pour une simple Esquisse, les Figures y étant exactement dessinées & peintes d'une maniere assez arrêtée, pour qu'il puisse être regardé comme un Tableau fait. Nous le présentons donc, avec confiance, comme un Morceau piquant, peint librement & avec intelligence, qui peut être placé avantageusement dans un Cabinet, auprès des productions des plus grands Maîtres, & qui doit satisfaire un véritable Connoisseur. Il est même plus convenable à ces vrais Amateurs de la Peinture qui s'attachent ordinairement, plus au grand goût d'un Peintre, au beau génie de la composition, & au feu d'une exécution facile, qu'à ces Ouvrages trop terminés, & qui sont presque toujours accompagnés d'un *froid* & d'une *secheresse* qui ne peuvent leur plaire.

35 Quatre Tableaux peints sur toile par *Van-Bouck*. Ils ont chacun six pieds dix-pouces de large, sur quatre pieds un pouce de haut, & sont renfermés dans de vieilles bordures.

Ce Peintre a voulu donner dans chacun de ces quatre Morceaux, une idée de chaque

que Elément. Le premier qui repréſente l'Eau, eſt une vûe de la tête de Flandre, qui eſt vis-à-vis la Ville d'Anvers : ce qui caractériſe cet Elément, ſont pluſieurs grands Poiſſons répandus ſur le bord de l'Eſcaut qui paroît au-devant du Tableau. Le ſecond, qui eſt l'Air, eſt repréſenté par divers Oyſeaux de toute eſpece. On voit dans le troiſiéme, qui eſt la Terre, un grand nombre de fruits & de légumes diſperſés & grouppés enſemble : Enfin le Feu, qui eſt le quatriéme Elément, eſt reconnoiſſable par pluſieurs Canons & autres inſtrumens de Guerre, ainſi que par un Fort aſſiégé que l'on voit dans le lointain du Tableau. Ces quatre Morceaux peuvent ſervir d'ornement dans une ſalle ; ils ſont très-bien peints, & la plûpart des objets y ſont repréſentés avec beaucoup de vérité.

36 Deux petits Tableaux peints ſur toile par Mr. *Chardin*, de quinze pouces de haut, ſur onze pouces trois quarts de large.

Ces deux Tableaux ſont du premier genre dans lequel Monſieur *Chardin* a donné. Ils repréſentent des légumes & quelques attirails de Cuiſine. Quoique ces objets ſoient peu intéreſſans, ils ſont rendus avec
ce

ce naturel & cette Touche particuliére à cet excellent Maître, qui fait rechercher toujours avidement tout ce qui est sorti de ses mains.

37 Un très-beau Tableau peint sur toile par Sebastien *Bourdon*, de quarante-cinq pouces de haut, sur cinquante-sept pouces de large.

Ce Morceau représente Androméde délivrée par Persée. Il doit passer incontestablement pour un des plus intéressans & des plus agréables que ce grand Maître ait fait. C'est le moment après lequel Androméde a été délivrée des fureurs du monstre, que ce Peintre a voulu représenter. Elle n'est plus attachée au Rocher ; le Monstre paroît renversé & sans vie ; & Persée triomphant se lave les mains sur le bord du Fleuve, où sont plusieurs jeunes Nayades, dont quelques-unes sont appuyées sur son Bouclier. Rien n'est plus séduisant à l'œil que ce Tableau, par les graces & la fraîcheur qui y sont répandues de toutes parts. Il est clair, brillant, & extrêmement fini. Il seroit difficile de trouver un Sujet de ce Maître, qui fût plus agréablement traité, & qui eût plus de parties intéressantes & capables de satisfaire un Curieux difficile.

38 Deux petits Paysages peints sur cuivre par *Bartholomé* Eleve de *Salvator Roze*. Ils ont
chacun

chacun sept pouces & demi de haut, sur onze pouces de large.

39 Un Tableau d'Italie peint sur toile, représentant la femme adultere. Il porte quarante-un pouces de haut, sur cinquante-deux pouces de large.

40 Deux Tableaux pendans, peints sur toile par *Boyer*, dont l'un représente un Paysage, & l'autre un Sujet d'Architecture, tous deux ornés de Figures. Ils ont chacun dix-sept pouces & demi de haut, sur vingt-trois pouces de large.

41 Deux petits Tableaux Flamans représentant des Foires de Village, dont l'un porte dix pouces de haut, sur quinze pouces & demi de large, & l'autre dix pouces & demi de haut, sur quatre pouces de large.

42 Un petit Sujet de *Watteau* peint sur toile, haut de quinze pouces, & large de douze pouces.

43 Cinq autres petits Tableaux Flamans de peu de valeur, de différens Sujets & de différentes grandeurs.

44 Un joli Tableau peint sur bois par *Bartholomé Brehenbergh*. Il porte douze pouces un quart de haut, sur dix pouces & demi de large.

Ce Tableau est des plus finis & des plus piquans de ce Maître. Il représente une espéce de Rocher ouvert, au travers duquel on voit un fort beau Paysage peint avec beaucoup de soin. Son effet est agréable, & les Figures y sont bien dessinées Sa forme est ceintrée dans le haut, & sa bordure est quarrée.

45 Un Tableau peint sur bois par *Philippes Wauwermens*, haut de quinze pouces & demi, & large de douze pouces & demi.

Ce Morceau est peint dans le meilleur tems de ce Maître; il représente trois Chevaux de Paysan dans une prairie, avec deux Figures dans le lointain qui sont couchées sur l'herbe. Le tout est fini soigneusement, & la touche approche beaucoup de la manière de *Paul Poter*. Il paroît même que *Wauwermens* l'a voulu imiter, sur-tout dans les terrasses. Le tout en est clair & brillant.

46 Deux très-beaux Tableaux peints sur toile par *Bourdon*. Ils portent cinq pieds quatre pouces de largeur, sur trois pieds huit pouces & demi de hauteur.

Ces deux Tableaux représentent deux riches Paysages ornés de différentes fabriques & de plusieurs Figures. La quantité des eaux qui s'y trouvent, & dont la plûpart forment des chûtes, rendent ces Morceaux agréables & amusans. Ils sont du nombre de ceux qui ont été gravés d'après ce Maître.

Fin des Tableaux.

DIAMANS
ET
BIJOUX.

Quoique dans le grand nombre de Diamans & de Bijoux qui seront à vendre, il se trouve plusieurs morceaux de conséquence & de prix, on n'a pas jugé à propos d'inscrire dans ce Catalogue sous un Numero particulier, chacun de ces morceaux. On a voulu éviter un détail qui seroit devenu trop long, & qui de plus, par une répétition ennuyeuse des mêmes choses, auroit pu devenir à charge aux Curieux. On a cru qu'il suffiroit d'annoncer seulement, sous un seul Numero, chacune des sortes qui se trouveront dans chaque genre. On n'excepte de cette regle que l'on s'est prescrite, que deux seuls articles que l'on regarde comme uniques dans leurs especes, & qui méritent par leur rareté & leur perfection, plus encore que par leur prix, d'être distingués. Ce sont les deux premiers que l'on trouvera ci-après énoncés. A
l'égard

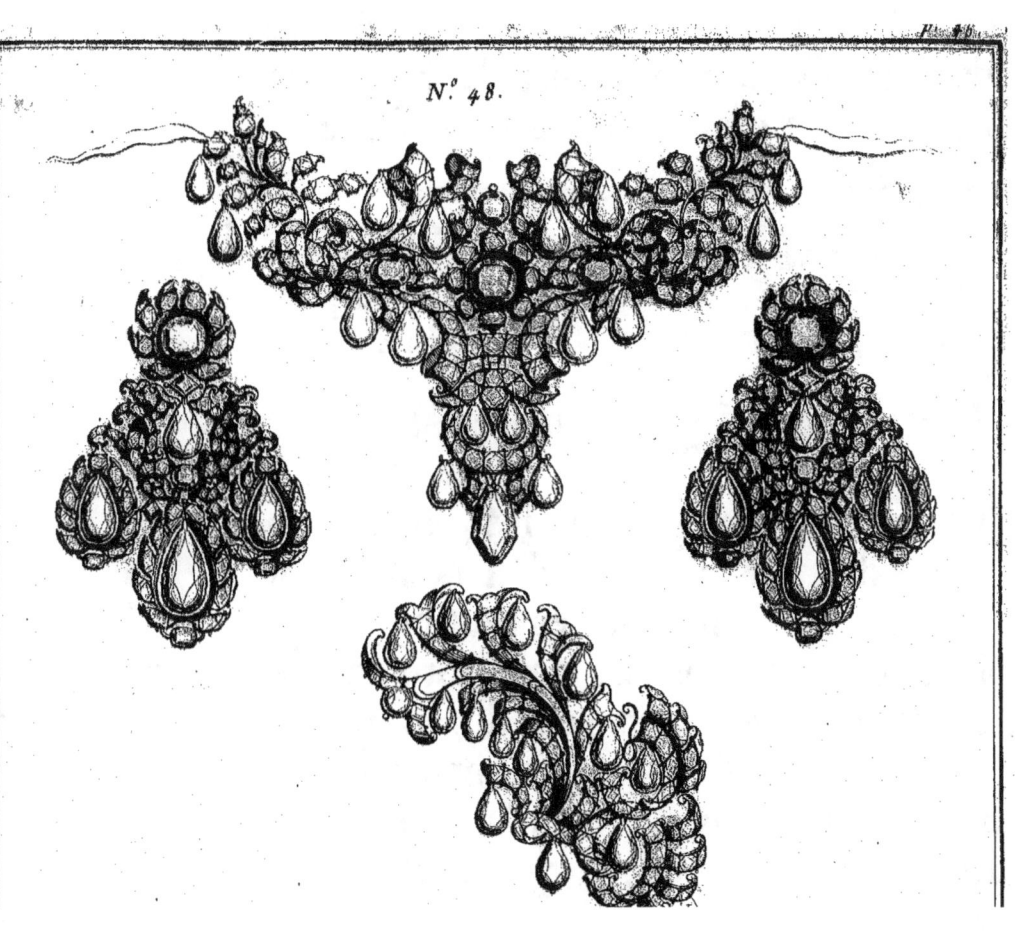

l'égard des autres pieces, quoi qu'il y en ait plusieurs qui soient recommendables & de prix, elles seront confondues dans le Numero qui servira d'annonce aux morceaux de leurs especes. On se contentera donc d'avertir ici que dans la partie des Diamans, sur tout, il y aura de quoi satisfaire nombre de Particuliers, à différens prix, foibles ou forts.

47 Une Bague d'un grand Saphir d'Orient, de forme quarrée, les coins arrondis, du poids de cinquante-cinq grains & demi.

Cette Pierre est parfaitement nette & sans aucun défaut. Sa couleur veloutée est des plus riches & des plus égales, & sa proportion des plus parfaites. On peut même la regarder comme une des plus belles qui soient connues, pour ne la pas dire unique. On l'exposera en vente hors de son œuvre, afin d'en voir mieux sa couleur naturelle, & l'on conservera l'œuvre pour ceux qui souhaiteront voir son effet, quand elle y est renfermée.

48 Un assortiment en Diamans blancs, pour femme, des plus riches & d'un goût nouveau.

Cet assortiment est unique dans son genre; il seroit très-difficile, pour ne pas dire impossible,

impossible, d'en former un second qui lui fût égal. Il est composé d'un grand Nœud de col en forme d'Agrafe, d'une paire de Boucle d'oreilles en Girandoles, & d'une Aigrete. Ce qui fait la singularité de cette parure sont trente-huit Pendeloques à * l'Indienne, ou taillées en double Rose, qui en forment le fonds. Ces Pendeloques sont percées & suspendues solidement par le secours d'un petit fil imperceptible, ce qui les rends isolées & les développe dans toutes leurs parties. C'est le seul assortiment de ce goût qui soit connu. Cette monture donne aux Pierres un avantage considérable, par le mouvement aisé & continuel qu'elle leur procure, ce qui leur donne beaucoup plus de jeu & de vivacité.

L'accompagnement de ces Pendeloques est formé par un dessein galant, d'un goût léger & exquis, & exécuté en Pierres de Karat & autres Brillans plus forts, le tout parfaitement bien assorti.

On doit juger de la difficulté qu'il y a eu & du tems qu'il a fallu pour pouvoir rassembler une assez grande quantité de Pendeloques assorties, & capables de pou-

* On appelle Pendeloque à l'Indienne, ou Taille de double Rose, un Diamant dont le dessus & le dessous sont taillés également en Rose, de façon que son jeu est égal des deux côtés, ce qui le rend infiniment plus vif & plus brillant.

voir

voir composer une parure aussi complette. On doit croire aussi que l'on n'a pas négligé tous les soins nécessaires pour le bon goût du dessein de la monture, ainsi que pour la délicatesse de son exécution ; & c'est avec justice que l'on peut avancer que ce seroit travailler en vain, que de tenter d'en vouloir créer une pareille.

On sent assez, sans chercher à le faire remarquer, la dépense énorme qu'il a fallu faire pour porter à sa perfection une pareille entreprise, sans parler des frais considérables ausquels sont montées les seules ouvertures de chaque Pendeloque que l'on a fait percer par le haut d'outre en outre, afin d'éviter le désagrément d'une autre monture, qui auroit nui à l'effet que l'on en vouloit tirer.

On a jugé à propos de faire graver le dessein de cette parure dans sa juste grandeur. Une simple Description n'étoit pas suffisante pour la pouvoir représenter telle qu'elle est ; quoiqu'il soit cependant facile de s'imaginer que la Gravure n'est capable d'en représenter que la forme, & nullement le brillant de son effet, la vivacité de son feu & la perfection de la main d'œuvre. Elle servira du moins à en donner une légere idée que l'on n'auroit pas pu rendre aussi facilement sans son secours.

DIAMANS ET BIJOUX.

49 Plusieurs articles de Diamans blancs Brillans, Roses, & Pierres de couleur sur le papier.

50 Quelques Pierres gravées en creux & en relief, & non montées.

51 Différentes Bagues montées, composées de Pierres gravées en creux & en relief, de Diamans jaunes & de couleur de rose, de Brillans blancs, de Roses, & de plusieurs autres Pierres de couleur, entourées, & non entourées. Elles sont d'un différent goût, & il y en a quelques-unes qui sont de prix.

52 Plusieurs Boucles d'oreilles montées en Diamans brillans blancs & en Roses, entourées & non entourées, & parmi lesquelles il s'en trouve aussi d'une certaine conséquence.

53 Différentes Aigrettes composées de Diamans brillans blancs, de Roses & de Pierres de couleur de différens prix.

54 Diverses Croix banlantes à la Dévote avec leurs Coulans, tant en Diamans brillans blancs qu'en Roses, dont quelques-unes sont de conséquence.

55 Quelques Tabatieres pour hommes & pour femmes, tant d'or que de Cailloux garnis en or.

56 Bequilles & Porte-Crayons d'or.

57 Montres d'or d'Angleterre & autres, avec un Réveil aussi d'Angleterre.

58 Un nombre de Cachets gravés tant sur Onix, que sur d'autres Pierres montées en or.

59 Une suite de Médailles des Empereurs Romains, en argent. Le tout enfermé dans un Médaillier.

60 Quelques petits Bronzes, quelques Porcelaines, avec quelques autres effets, dont on n'a pas jugé le détail assez intéressant pour les placer dans ce Catalogue.

FIN.

ERRATA.

Page 3. *lig.* 2 & dune, *lif.* & d'une.

20. *lig.* 6. & cette figure, *lif.* de cette figure.

38. *lig.* 29. comme un de ces morceaux, *lif.* comme un des morceaux.

46. à la deuxiéme ligne de la note, doſſous, *lif.* deſſous.

48. *lig.* 19. banlantes, *lif.* branlantes.

www.ingramcontent.com/pod-product-compliance
Lightning Source LLC
Chambersburg PA
CBHW071432220526
45469CB00004B/1502